Originally published in a different format by Gnaana Company, LLC: ISBN 978-0-98215-991-0 (softcover).

Illustrations prepared in coordination with Kate Armstrong, Madison & Mi Design Boutique.
Text translation by Madhu Rye. Book design by Sara Petrous.

Cataloging-in-Publication Data available at the Library of Congress.

.

ISBN 978-1-943018-02-4

Gnaana Company, LLC
P.O. Box 10513
Fullerton, CA 92838

www.gnaana.com

Bindi Baby

by gnaana

जानवर • JAANVAR
ANIMALS (HINDI)

य

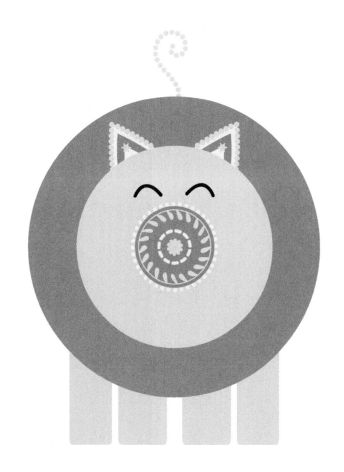

सुअर

suar

क

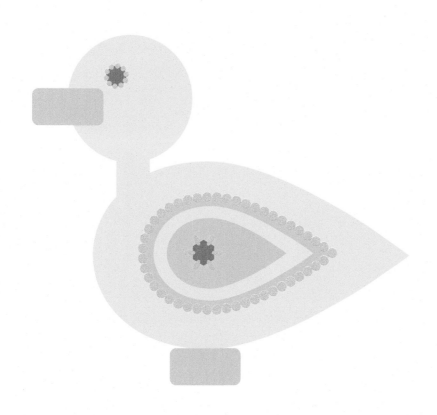

बतख

batakh

ह

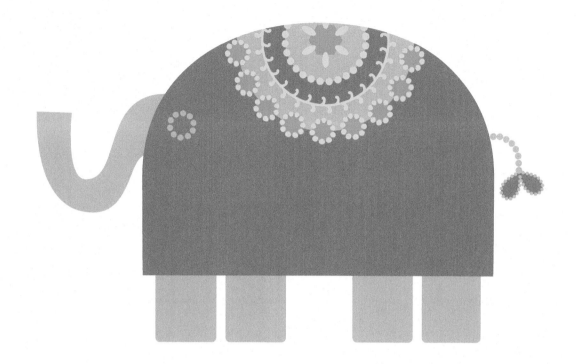

हाथी
haathee

मेंदक

mEndak

बाघ

baagh

कुत्ता

kuttaa

ॐ

उल्लू

ulloo

घ

घोड़ा

ghorDaa

मछली

maChlee

य

सॉंप

saamp

हिन्द

हिरन

hiran

प

पक्षी

pakShee

मोर
mor

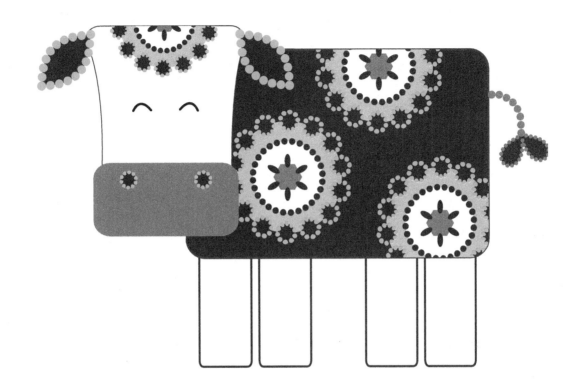

गाय

gaay

व

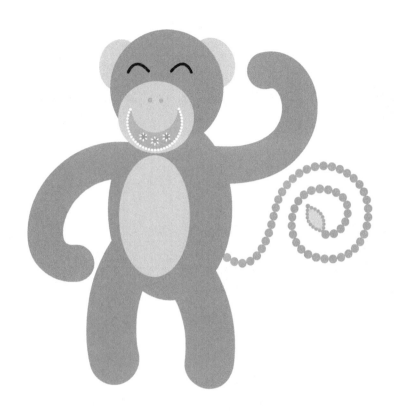

बंदर
bandar

च

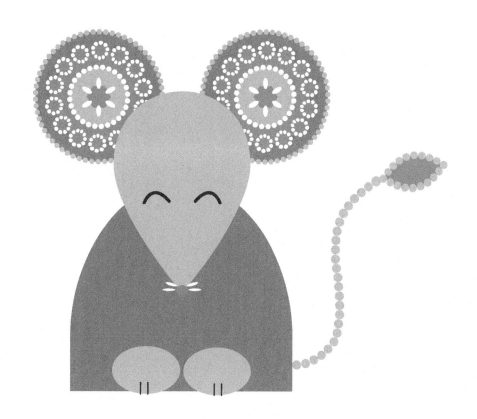

चूहा

choohaa

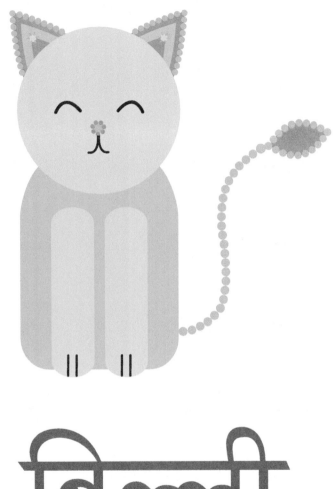

बिल्ली

billee

रव

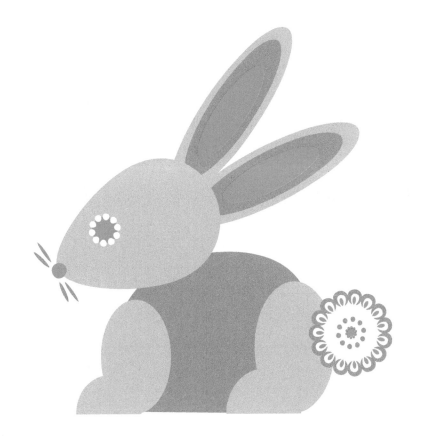

खरगोश

khargosh

ॐ